St. Eucharius-St. Matthias
in Trier

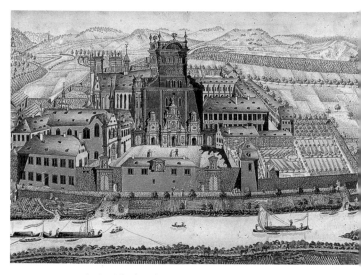

▲ *Ansicht der Abtei St. Matthias, Lithographie*
nach einem Aquarell von Lothary, 1794

Basilika St. Eucharius-St. Matthias in Trier
Abtei- und Pfarrkirche

von Eduard Sebald

St. Eucharius-St. Matthias schaut aus einer lebendigen Gegenwart auf eine reiche Vergangenheit zurück. Im Laufe ihrer etwa 1750-jährigen Geschichte sind der Kirche vier verschiedene Funktionen zugewachsen, die sie bis heute prägen: Sie ist *Grabkirche* der ersten Trierer Bischöfe, *Abteikirche* der Mönchsgemeinschaft, die nach der Regel des hl. Benedikt lebt, *Wallfahrtskirche* des Apostels Matthias und *Pfarrkirche* der gleichnamigen Gemeinde. Die folgenden Seiten möchten Ihnen einen Einblick in die Geschichte des Ortes bieten, seine Bedeutung erschließen helfen und dazu einladen, sich all dem zu öffnen, was ihm bis heute seine Lebendigkeit verleiht.

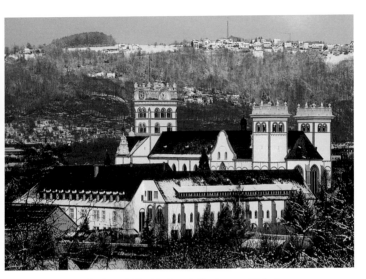

▲ *Abtei- und Pfarrkirche mit Kloster von Südosten*

Geschichte

Die romanische Basilika St. Eucharius-St. Matthias beherrscht mit ihrer markanten Westfassade den gleichnamigen Stadtteil am Südrand der alten Römerstadt Trier. Der Standort weit außerhalb des Stadtzentrums beruht auf der Geschichte des Areals, auf dem das Kloster gegründet wurde: Unter Kirche, Kloster und Stadtteil erstreckt sich ein ca. 25 Hektar großes antikes Gräberfeld. Die Römer bestatteten ihre Toten in der Regel außerhalb der Stadtmauern und meist entlang der Ausfallstraßen. Das südliche Gräberfeld Triers liegt an der Fernstraße nach Metz. Unweit der Kirche wurden die Fundamente der »Porta Media«, des Südtors der antiken Stadtmauer, aus dem Ende des 2. Jh. entdeckt. Die Nekropole mit insgesamt 4000–5000 Steinsarkophagen, die zum Teil in vier bis sechs Ebenen übereinander gestapelt sind, wurde seit dem ausgehenden 1. Jh. v. Chr. kontinuierlich belegt und entwickelte sich seit der Mitte des 3. Jh. n. Chr. zu einem der ältesten christlichen

Friedhöfe nördlich der Alpen. Jüngst wurden westlich der Vierung der romanischen Kirche dicht gestaffelte Reihen von Körpergräbern ergraben, von denen die untersten durch Münzbeigaben in die Zeit um 270/80 datieren und deren oberste eine Bestattungstradition bis ins 7. Jh. belegen. Zwischen den Gräbern fanden sich auch Fundamente und Reste aufgehenden Mauerwerks von ca. 30 Gebäuden mit sepulkraler Nutzung. Einige der zugehörigen Grüfte waren bereits im 16. Jh. als »Krypten bei Sankt Matthias« bekannt (drei Grüfte können nach vorheriger Anmeldung besichtigt werden). Die bedeutendste, die sogenannte »Albanagruft« (Abb. S. 41), liegt unter der Quirinuskapelle. Sie gehörte vermutlich zu einem römischen Gutshof, der sich, einer Legende des 10. Jh. zufolge, im Besitz der Witwe *Albana* befand. In der zweiten Hälfte des 3. Jh. soll der hl. Eucharius, der Gründungsbischof der Trierer Diözese, hier Zuflucht gefunden und eine dem Evangelisten Johannes geweihte Kirche errichtet haben, doch sind weder das Patrozinium noch der exakte Standort der Kirche gesichert.

Um 450/55 erneuerte Bischof *Cyrillus* die nach den Frankenkriegen verlassene »cella S. Eucharii« und errichtete daneben eine größere Kirche, in die die Gebeine seiner Vorgänger übertragen wurden. Wahrscheinlich wurde schon damals ein »monasterium« eingerichtet, kein Kloster im modernen Sinne, sondern eine Klerikergemeinschaft, die die Grablege betreute.

Die Cyrilluskirche ging 882 im Normannensturm unter. Erzbischof Egbert begann einen Neubau. *Egbert* und sein Vorgänger *Theoderich I.* waren es auch, die um das Jahr 977 die Regel des hl. Benedikt als Grundlage des klösterlichen Lebens einführten und Mönche aus St. Bavo in Gent nach Trier beriefen. Die Abtei gelangte zu Beginn des 12. Jh. unter den Einfluss einer monastischen Reformbewegung, benannt nach der Benediktinerabtei Hirsau im Schwarzwald. Unter dem Reformabt *Johannes II. Rode* ist zwischen 1420 und 1440 eine weitere Blüte verzeichnet. Spätestens 1458 trat der Konvent von St. Matthias der Bursfelder Kongregation bei, einer weiteren Reformbewegung, die 1446 vom Kloster Bursfelde/Weser ausging.

Mit dem Bau der heutigen Kirche, dem dritten Bau an dieser Stelle, ist ein weiterer Aspekt der Geschichte von St. Eucharius-St. Matthias ver-

Langhaus mit Matthiasgrab nach Osten ▶

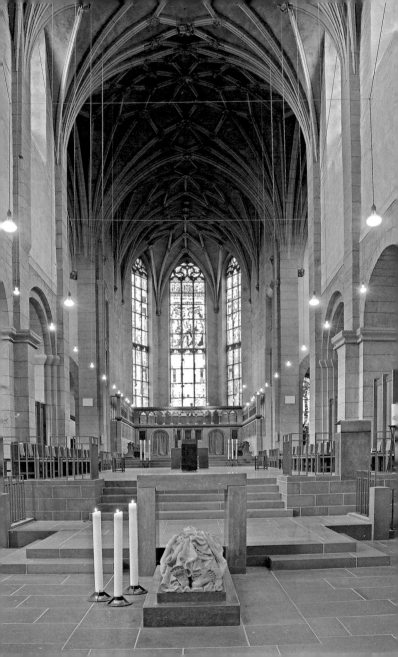

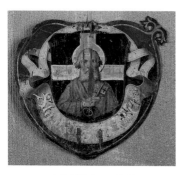

▲ *Wallfahrtsschild*
(nur zur Wallfahrt ausgestellt)

bunden: die Wallfahrt zum Grab des Apostels Matthias. Kurz nach dem Baubeginn wurde 1127 die Lade mit den Gebeinen des Apostels entdeckt, die sich im alten Marienaltar des Vorgängerbaus befunden hatte. Der Legende zufolge soll Kaiserin *Helena* Bischof *Agricius* im ersten Drittel des 4. Jh. ausgesandt haben, um u.a. Reliquien des Jüngers Christi nach Trier zu überführen. Offenbar war der Aufbewahrungsort der Gebeine in der Nähe der Gräber der ersten Bischöfe im Mittelalter in Vergessenheit geraten. Nach dem Fund entwickelte sich rasch eine Wallfahrt zum einzigen Apostelgrab nördlich der Alpen. Von deren Bedeutung zeugt der Umstand, dass das ursprüngliche Patrozinium Eucharius, dessen Fest am 9. Dezember gefeiert wird, mit der Zeit vom Matthias-Patrozinium, das am 24. Februar begangen wird, verdrängt wurde.

Auch nach dem Ende des Mittelalters durchlebten Kirche und Kloster bewegte Zeiten. Im Gegensatz zu den drei anderen mittelalterlichen Benediktinerklöstern Triers überstand St. Matthias die Kriege des 17. Jh. relativ unbeschadet, was wohl vornehmlich auf die Lage ca. zwei Kilometer entfernt von der mittelalterlichen Stadtmauer zurückzuführen ist. Durch die Säkularisation wurde das Kloster 1802 aufgehoben, die Kirche gelangte in den Besitz der neu gegründeten Pfarrei St. Matthias. *Christoph Philipp von Nell* ersteigerte 1803 Klostergebäude, Gärten, Ackerland und Weingärten. Die Abtei wurde fortan als landwirtschaftliches Gut und Herrenhaus genutzt.

Seit 1880 wurde die Wiederbesiedlung des Klosters mit Benediktinern der Beuroner Kongregation betrieben. Es sollte aber noch bis 1922 dauern, dass Mönche der Abteien Seckau in Österreich und Maria Laach wieder feierlich Einzug in St. Matthias halten konnten. Nach der vorübergehenden Vertreibung der Mönche zwischen 1941 und 1945 gehören Kloster und Pfarrei heute fest zum kirchlichen Leben Triers.

Baugeschichte

Westlich der Quirinuskapelle wurden Fundamentreste eines Saalbaus mit Halbrundapsis ergraben, der mit der Albanagruft, die unter dem Ostteil lag, durch eine Treppe verbunden war. Ob es sich hierbei um die Reste der legendären Kirche des hl. Eucharius handelt, muss offen bleiben.

Der **Cyrillus-Bau** aus der Mitte des 5. Jh. war vermutlich der erste Sakralbau an der Stelle der heutigen Kirche. Allerdings fanden sich jüngst unter der Egbert-Krypta keinerlei Reste des Grab- und Memorialbaus, insofern muss die hypothetische Lokalisierung südlich der heutigen Vierung bezweifelt werden. Ebenfalls ungeklärt bleibt, ob er als Zentralraum oder als Saalbau angelegt war. Erhalten sind u. a. die **Weiheinschrift** und eine **Altar- oder Chorschranke** [12], die unter Verwendung originaler Steinplatten in der bestehenden Krypta rekonstruiert wurde.

Die zweite Kirche wurde von Erzbischof *Egbert* im letzten Viertel des 10. Jh. – vermutlich um 980/990 – begonnen und unter Abt *Bertulf I.* in der ersten Hälfte des 11. Jh. vollendet. Der Neubau stand wohl auch mit der Erneuerung des Klosters in Zusammenhang. Die dreischiffige **Basilika** besaß gegenüber dem Ostchor mit Krypta einen Westbau mit dreiseitig gebrochener Apsis, die von runden Treppentürmen gerahmt wurde. Die Doppelchoranlage nimmt in der Baukunst des 11. Jh. eine bisher wenig beachtete Stellung ein. Die Westapsis zwischen Türmen erinnert an zeitgleiche Westbauten, z. B. die des Trierer und des ersten Wormser Doms oder an das Essener Münster. Erhalten blieben die drei ehemaligen Ostjoche der dreischiffigen **Krypta** [12], die heute als Westjoche der bis ca. 1510 nach Osten erweiterten Krypta dienen. Ihre Kreuzgratgewölbe ruhen auf vier Säulen, die steile attische Basen besitzen, ein Merkmal, das für die Datierung ins 10./11. Jh. spricht. Bemerkenswert sind die Schäfte des östlichen Säulenpaars, die im ehemaligen Altarbereich standen: Sie bestehen zu zwei Dritteln aus grünem Marmor und sind offenbar römischen Ursprungs. Die Krypta hatte ursprünglich sechs Joche, die drei westlichen, die 1848 eingeebnet worden waren, wurden 2004/05 ergraben. Zu Tage traten Reste

der ersten Treppenanlage, durch die man die Krypta im Westen betrat. Neben dem Treppenfundament waren auch Reste der seitlichen Wangen erhalten. Bemerkenswert daran sind die Ansätze von je zwei fensterähnlichen Öffnungen, deren Arkaturen auf jeder Seite eingelassen waren und durch die die Treppe über seitliche Lichtschächte beleuchtet wurde (Abb. S. 9).

Die **romanische Abteikirche** wurde unter Abt *Eberhard I. von Kamp* im Osten begonnen. Die ältere Krypta blieb bestehen, so dass die Maße des neuen Chors vorgegeben waren. Dass auch die Stirnwand des neuen Südquerarms zum Egbert-Bau gehört, wie seit Längerem vermutet, muss allerdings bezweifelt werden, denn ihre Anbindung an die Krypta ist nicht gesichert. Die Arbeiten gingen offenbar zügig voran. Als man nämlich 1127 Gerüste zur Verschalung eines Vierungsbogens aufstellte und dabei der alte Marienaltar zerstört und die Gebeine des Apostels Matthias gefunden wurden, muss der Chor bereits in Teilen bis in Höhe des Bogens gestanden haben. Die Annahme wird durch einen Brand im Jahr 1131 bestätigt: Damals brach in der Sakristei an der Nordseite des Chores Feuer aus, das auch den weitgehend vollendeten Chor und das noch in Bau befindliche Querhaus in Mitleidenschaft zog. Vergegenwärtigt man sich die Größe der Anlage, ist entgegen bisherigen Annahmen ein Baubeginn im zweiten Dezennium des 12. Jh. wahrscheinlich.

Kurz nach 1131 wurden die Schäden des Brands beseitigt, d. h. Chor und Querhaus weitgehend vollendet. Ob die Errichtung des Hochchors mit der Auffindung der Matthias-Reliquien in Verbindung stand, muss letztlich offen bleiben. Gegen die jüngst wiederholte These spricht allerdings die Tatsache, dass die ältere Krypta von Beginn an in den Neubau einbezogen war – also noch vor dem Fund der Gebeine und vor dem Brand. Gleichzeitig mit der Fertigstellung der Ostteile wurde das Langhaus begonnen. Da bei früheren Grabungen eine Fuge im Fundament der Mauer des Nordseitenschiffs in Höhe des fünften östlichen Arkadenpfeilers zu Tage trat, ist anzunehmen, dass zumindest die unteren Teile der fünf Ostjoche der Seitenschiffe bis 1131 bereits aufrecht standen. Bald nach 1131 wurde der östliche Teil des Langhauses vollendet. Die zeitliche Abfolge ist u.a. auch daran ables-

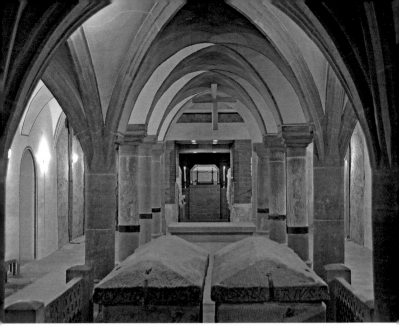

▲ *Blick von Osten in die Krypta mit dem Matthiasschrein und den Sarkophagen der Bischöfe Eucharius und Valerius*

bar, dass Quer- und Langhaus über dem Gewölbe nicht im Verband stehen, d.h. die Mauern im oberen Bereich zeitlich versetzt errichtet wurden. Zeitgleich entstanden die unteren Geschosse des Westbaus bis zum Kranzgesims, vermutlich als Widerlager des Langhauses. Die zweite Bauphase war gegen 1148 abgeschlossen. Am 13. Januar 1148 (Kirchweihfest) wurden die Kirche und sieben Altäre von Papst *Eugen III.* und dem Trierer Erzbischof *Albero* konsekriert, wovon das im südlichen Seitenschiff erhaltene **Weihekreuz** [9] zeugt. Die jüngeren Formen vornehmlich des Westbaus legen freilich den Schluss nahe, dass die Kirche zum Zeitpunkt ihrer Weihe noch nicht vollendet war. Demnach wurde nach 1148 die Lücke im Langhaus geschlossen, d.h. die Hochschiffwand bis zum Kranzgesims geführt und das Langhaus mit einem Kreuzgratgewölbe überwölbt. Gleichzeitig entstanden das

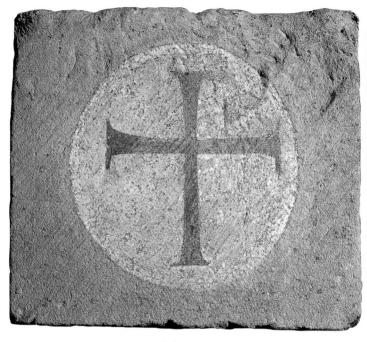

▲ *Weihekreuz um 1148*

trapezförmige Geschoss des Westbaus und der Westturm. Zur letzten Bauphase gehört auch das Fenstergeschoss des nördlichen Chorturms. Die Abteikirche war schließlich um 1160 unter Abt *Bertulf II.* vollendet.

Entstanden war eine romanische Basilika mit Turmfassade, Querhaus und Chor mit Chorflankentürmen, in denen Seitenchöre integriert sind. Das Langhaus war im gebundenen System angelegt, d.h. jedem der vier quadratischen Mittelschiffjoche entsprachen je zwei quadratische Joche in den Seitenschiffen. Das Grundquadrat lieferte die Vierung, der zentrale Bauteil, wo Mittelschiff und Querhaus sich kreuzen. Die Hochschiffwände im Mittelschiff hatten über den Arkadenzonen Obergaden aus zwei paarweise zur Mitte gerückten Rundbogen-

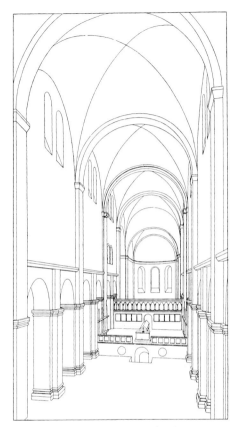

▲ *Rekonstruktion des romanischen Innenraums mit Chorschranken (Zeichnung von N. Irsch, 1927)*

fenstern. Wandvorlagen über jedem zweiten Pfeiler trugen optisch die Gurtbögen des Kreuzgratgewölbes.

Die Anlage mit Chorflankentürmen wurde mit Bauten der sogenannten Hirsauer Bauschule verglichen. Die Chorlösungen dieser Gruppe basierten auf monastisch-liturgischen Reformen des gleichnamigen Klosters, der sich die Abtei St. Matthias unter den Äbten *Eber-*

win und *Eberhard I.*, dem ersten Bauherrn der Kirche, angeschlossen hatte. Die Form der Ostteile folgt aber auch Baugewohnheiten des Trierer Raums. Nachfolgende Bauten, z. B. der Ostchor des Trierer Doms und der Chor der Stiftskirche in Karden, besitzen ebenfalls Chöre mit Flankentürmen. Insofern ist die Matthiasbasilika auch in die Entwicklung der Architektur des 12. Jh. im Trierer Land eingebettet und nimmt hier eine wichtige Stellung ein. Dies gilt besonders für das Langhaus, das als eines der ersten von Beginn an gewölbt war. Die Zugehörigkeit zu diesem Kunstkreis kann auch an den lothringischen Einflüssen der jüngeren Westteile festgemacht werden.

Nach Abschluss der Bauarbeiten wurde die Matthiaskirche mehrfach umgestaltet und durch Anbauten erweitert. In der ersten Hälfte des 13. Jh. wurden zwei gebetslogenartige Doppelfenster ins erste und fünfte Joch der Südseite des Mittelschiffs eingesetzt. Sie geben den Blick frei auf das Apostelgrab und den Haupteingang und stehen vermutlich mit dem Bau des angrenzenden Kreuzgangs in Zusammenhang. In diesem Zeitraum entstanden auch das **Portal zum Kreuzgang** [18] im südlichen Querarm und die **Chorschranken** [24].

Entscheidend für das heutige Erscheinungsbild der Kirche sind die Umbauten unter Abt *Antonius Lewen*, durch die die romanische Basilika erheblich verändert wurde und die ein wichtiges Zeugnis der Baukunst der Spätgotik in der Stadt Trier sind: Zwischen 1496 und 1504 erhielten Mittelschiff und Querhaus ein spätgotisches Netz- bzw. Sterngewölbe (Abb. S. 29). Die Arbeiten leitete der Steinmetz *Bernhard* aus Trier. Nach seinem Tod war *Meister Jodocus* aus Wittlich bis 1510 für den Bau der Apsis und die Einwölbung des Chors verantwortlich. In Mittelschiff und Querhaus mussten die romanischen Rundbogenfenster durch spätgotische Maßwerkfenster ersetzt werden. Heute besitzen nur noch die beiden langbahnigen Fenster der Querhausfassaden ihr wiederhergestelltes Fischblasenmaßwerk. Um das Sterngewölbe optisch anzubinden, wurden über sämtlichen Pfeilern Wandvorlagen empor geführt. Die Rippen gehen dabei ohne Kämpfer aus den Wandvorlagen hervor. Der alte Chorschluss wurde durch eine größere spätgotische Apsis mit dreiseitigem Schluss und langbahnigen Fenstern mit Fischblasenmaßwerk ersetzt. Die Krypta des Egbertbaus wurde um

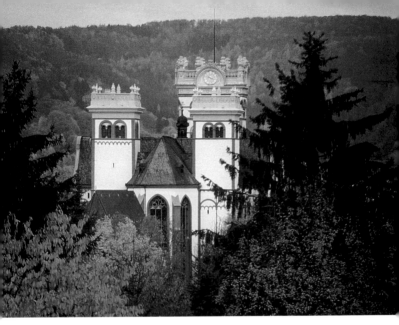

▲ *Ansicht von Osten*

drei Joche nach Osten bis hin zum neuen Chorhaupt verlängert und gewölbt. Hierbei wurden die Sarkophage der beiden heiligen Bischöfe Eucharius und Valerius freigelegt, die noch heute in der Krypta stehen (Abb. S. 9).

Zu den Baumaßnahmen Lewens gehört auch der Einbau einer Reliquienkapelle, der **Kreuzkapelle** [**22**], in den nördlichen Chorflankenturm und den Ostteil der romanischen Sakristei im Jahr 1513. In der Schatzkammer wurden Reliquiare und andere Kostbarkeiten aufbewahrt. Der heute vermauerte Türbogen mit reichem Profil, der sich im oberen Geschoss der Nordwand zum Friedhof öffnet, steht in Zusammenhang mit der Funktion der Kapelle und dem heiligen Bezirk auf der Nordseite der Kirche: Er gehörte zu einer nur noch in Ansätzen erhaltenen Außenkanzel, von der den Gläubigen und Pilgern Reliquien gewiesen wurden. Im Inneren konnten die Reliquien durch ein mit Maßwerk geziertes Zeigefenster im nördlichen Seitenchor verehrt werden.

Erst das 17./18. Jh. brachte weitere Veränderungen, vornehmlich der Westfassade. Die Maßnahmen setzten im dritten Viertel des 17. Jh. ein. Unter Abt *Martin Feiden* wurden dem trapezförmigen Obergeschoss der Westfassade seitlich Volutenreihen auf- und den quergestellten Satteldächern der Nord- und Südseite Volutengiebel vorgesetzt. 1689/92 entstand unter Abt *Cyrillus Kersch* das barocke **Hauptportal [1]**. Abt *Wilhelm Henn* fügte 1718/19 die beiden **Seitenportale [3]** und die **äußeren Portale [4]** zum Friedhof und Kloster hinzu. Unter Abt *Modestus Manheim* und seinem Nachfolger *Adalbert Wiltz* sind Arbeiten im Kircheninneren verzeichnet: 1748 wurde der mittelalterliche Hochchor aufgegeben, hierzu der alte Westeingang in die Krypta durch zwei seitliche Eingänge in der Vierung ersetzt und der Chor mit einer geschweiften Marmortreppe und einer barocken Kommunionbank vom Schiff abgesetzt. Die Kreuzgewölbe der Seitenschiffe wurden stuckiert und bemalt. Vielleicht datieren die barocken Seitenschifffenster in die Zeit um 1768, als das Maßwerk der Obergadenfenster entfernt wurde.

Am 8./9. September 1783 brach ein schwerer Brand in der Küsterwohnung am nördlichen Seitenschiff aus, der Dächer, Turmhelm und Glockenstuhl vornehmlich des Westturms zerstörte. Die Sanierung von 1786 folgte einem Entwurf *Johann Anton Neurohrs*. Der Westturm wurde ab dem Sockelfries in Sandstein rekonstruiert. Aus heutiger Sicht bemerkenswert ist die denkmalpflegerische Vorgehensweise: alte Werkstücke wurden geborgen und wiederverwendet, neue Werkstücke der Ornamentik lehnten sich stark an den romanischen Vorlagen an. Neu hinzu kam die barockklassizistische Bekrönung mit Balustrade, Vasen und Zifferblättern, die zur markanten Silhouette der berühmten Westfassade beiträgt.

Die Eingriffe des 19. Jh. erklären sich primär aus der neuen Nutzung des Kirchenbaus als Pfarrkirche. 1848 wurde der Raum der Gemeinde erweitert, dafür der Hochaltar in die Apsis versetzt und das Apostelgrab vor den Altar verlegt. Der Matthiasaltar stand als neuer Hauptaltar in der Vierung, so dass die marmorne Treppenanlage ins zweite Joch vor der Vierung verschoben werden konnte. Die Westhälfte der Krypta wurde niedergelegt.

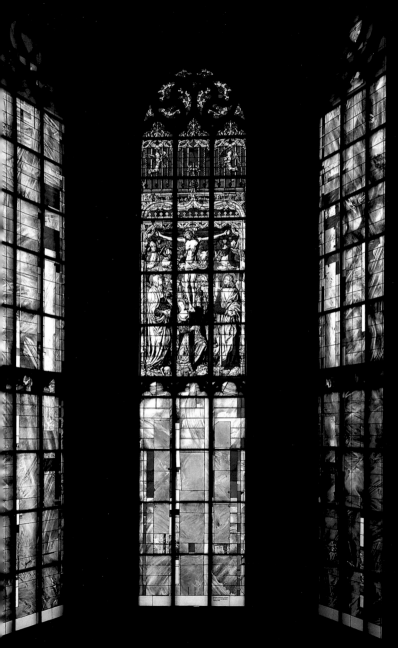

Im 20. Jh. wurden drei große Restaurierungen durchgeführt. *Edmund Renard*, Provinzialkonservator der rheinischen Denkmalpflege, leitete zwischen 1914 und 1921 die erste umfassende Wiederherstellungsmaßnahme. Die Farbigkeit des Innenraums wurde dabei in Anlehnung an gefundene Spuren älterer Bemalungen u. a. mit Rankenmalerei im Gewölbe faktisch neu gestaltet. Zwischen 1958 und 1967 erfolgten unter dem Architekten *Willi Weyres*, Aachen, die statische Sicherung des Bestands und die Beseitigung baulicher Schäden. Zudem wurde der Innenraum ausgemalt und gemäß den Bestimmungen des Zweiten Vatikanischen Konzils liturgisch neu geordnet. Ziel der dritten Restaurierung zwischen 1985 und 1992 war die Wiedergewinnung der äußeren Farbigkeit. Sie wurde von *Karl Peter Böhr*, Trier, betreut. Bis 1995 schloss sich die Außenrenovierung der Gebäude um den Freihof an. Bis 1998 wurde der Platz vor der Kirche u. a. mit einem neuen Brunnen umgestaltet (Abb. S. 22/23). Den Entwurf zum Brunnen lieferte *Franz Johannes Moog*, Mayen, der auch die Wasserspeier schuf. Das zugehörige Kreuz ist ein Werk des Trierer Bildhauers *Willi Hahn* aus dem Jahr 1957. Schließlich skulptierte *Christoph Anders*, Senheim, im Jahr 2000 das Relief »Christus, Petrus und Eucharius« im Auszug des Freihofportals.

Zwischen 2004 und 2007 wurde unter Leitung von *Karl Peter Böhr* und *Karl Feils*, Trier, der Bereich um die Vierung umstrukturiert: Nun steht ein moderner Altarblock im zweiten Joch westlich der Vierung direkt über dem Matthiasgrab in der Krypta. Auch die spätgotische Apostelfigur vor dem Altar weist auf das Grab hin, zudem ermöglicht ein im Boden unter dem Altar eingelassenes kleines Fenster einen Blick auf den Sarkophag. Seitlich des Altars führen neu angelegte Treppen in die Krypta, die 1927 aus der Vierung in die Seitenschiffe verlegten Eingänge werden u. a. als behindertengerechte Zugänge genutzt. Hinter dem nunmehr offenen Altarbereich, für den die geschwungene Barocktreppe und Kommunionbank entfernt wurden, folgt der Mönchschor an seinem traditionellen Platz vor der Vierung. Nach der Vierung mit dem 2008 geweihten modernen Hochaltar in Granit wurde im Hochchor der Taufplatz mit dem Taufstein eingerichtet. Zugleich wurden in der Krypta die Westjoche der ehemaligen Egbert-

▲ *Freihofportal mit Relief Christus, Petrus und Eucharius*

Krypta ergraben, dabei deren ursprünglicher Zugang freigelegt (Abb. S. 11). Die Reste der seltenen Treppenanlage wurden zu einer dreischiffigen apsisähnlichen Anlage umgestaltet, an deren Westabschluss der Steinsarkophag mit den Gebeinen des Apostels aufgestellt ist. Das zerstörte Joch zwischen dem ehemaligen Eingang und den drei erhaltenen Jochen der frühmittelalterlichen Krypta wurde mit einer von Betonsäulen getragenen flachen Betondecke geschlossen (Abb. S. 9).

Baubeschreibung

Die St. Matthiaskirche, eine dreischiffige Pfeilerbasilika über kreuzförmigem Grundriss, besitzt eine lichte Länge von rund 75 m und eine Breite von rund 22 m.

Das Äußere

Die 1786 teilweise rekonstruierte **Westfassade** bildet mit ihren drei Geschossen und dem zweigeschossigen Mittelturm die weithin sichtbare Schauseite. Die beiden unteren Geschosse werden von Lisenen in drei vertikale Bahnen unterteilt, wobei der mittlere Teil breiter ist als die beiden seitlichen und die seitlichen von schmalen Mittellisenen nochmals unterteilt sind. Im Mittelteil öffnet sich zu ebener Erde ein **romanisches Stufenportal** [2] mit eingestellten Säulen. Es wird heute vom **barocken Hauptportal** [1] verdeckt. Darüber sind eine rundbogige Fenstergruppe und Rundfenster eingelassen. Die seitlichen Teile besaßen ursprünglich keine Portale. Die unterschiedliche Gliederung spricht dafür, dass zunächst eine Doppelturmfassade geplant war.

Nach einer Planänderung entwarf ein neuer Baumeister das dritte Geschoss und den querrechteckigen Mittelturm. Im Zwischengeschoss ziert ein dreifach gekuppelter Blendbogen mit üppiger Blattornamentik den breiten Mittelteil. Die seitlichen Giebel sind abgetreppt, ebenfalls mit reichem Blattwerk. Um die Mitte des 17. Jh. wurden Voluten u. a. mit Vasen und Pinienzapfen aufgesetzt, auch die seitlichen Satteldächer erhielten Volutengiebel mit Nischen für Eucharius- und Valeriusfiguren. Den Abschluss bildet ein reich mit Blattwerk belegtes, heute farbig abgesetztes Gesims.

Die beiden Freigeschosse des Turms sind an den Breitseiten in je vier, an den Schmalseiten in je zwei Schallarkaden aufgelöst. Die Doppelfenster sind mit reichem romanisierendem Blattwerk belegt. Darauf erhebt sich seit 1786 die barockklassizistische Bekrönung *Neurohrs* mit umlaufender Balustrade, Vasen und halbkreisförmig gerahmten Zifferblättern in der Mitte jeder Seite. Auch wenn der Turm durch die Rekonstruktion Neurohrs verändert ist, so ist die plastische Durchformung der Wand, verbunden mit der fast wuchernden Ornamentik,

Südseite aus dem Kreuzgang ▶

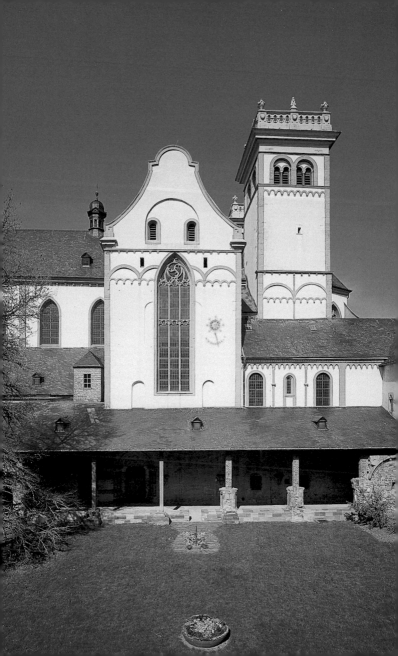

charakteristisch für die trierisch-lothringische Schule der zweiten Hälfte des 12. Jh.

Die Besucher gelangen durch die barocken Portale in den Kirchenraum. Das ursprünglich zweigeschossige **Mittelportal** [1] von 1689 ist mit seinen von Säulen getragenen Gesimsen mit Dreiecksgiebeln dem klassischen französischen Hochbarock verpflichtet. Zu Seiten des Haupteingangs sind Figurennischen eingelassen: links die Skulptur des hl. Benedikt, rechts der hl. Scholastika. Darüber ist im seitlich abschwingenden Auszug die Skulptur des hl. Matthias in eine Nische mit gewundenen Säulen eingestellt, außen folgen zwei weitere Apostel, links Andreas, rechts Johannes. Die Skulpturen wurden dem *Meister der Madonna von St. Maximin (Johann Matthäus Müller?)* zugeschrieben. 1692 entstand ein zweiter Auszug, der sich vom Aufbau darunter stilistisch abhebt. Die Säulen, zum Teil auf blattverzierten Konsolen, tragen einen gesprengten Giebel. In der Mittelnische steht die Muttergottes mit dem Jesuskind, seitlich begleitet von Engeln. Das Programm gipfelt in der bewegten Figur des Erzengels Michael. Die Skulpturen sind wahrscheinlich ein Werk *Wolfgang Stuppelers*, für den Zahlungen 1693/94 belegt sind.

Die niedrigeren **Seitenportale** [3] passen sich stilistisch dem älteren Mittelportal an, sind aber wesentlich flacher. Nur die Auszüge mit gesprengten Giebeln und dem Wappen des Abtes *Wilhelm Henn* über den ovalen Occuli heben sich ab. Am linken Portal von 1719 ist Christus Salvator in der bekrönenden Nische dargestellt. Am seitlichen **Portal zum Friedhof** [4] stehen Skulpturen der Bischöfe Eucharius, Valerius und Maternus. Am rechten Seitenportal von 1718 wird im Auszug die betende Muttergottes (Immaculata) von musizierenden Engeln flankiert, am außen folgenden **Portal der Abtei** sind zwei Pilger mit Pilgerstäben und Christus in der Mitte aufgestellt.

Die **Außenseite des Langhauses** blieb ungegliedert, abgesehen von flachen Lisenen nach jedem zweiten Obergadenfenster. Die Seitenschifffenster wurden um die Mitte des 18. Jh. vergrößert, das Maßwerk der spätgotischen Obergadenfenster 1768 entfernt. Auf diese Weise wurde, gemäß der barocken Raumauffassung, das Innere hell beleuchtet. Das Dach, das nach dem Brand von 1783 ebenfalls

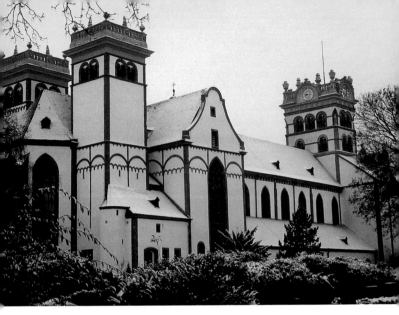

▲ *Nordseite vom Friedhof*

erneuert werden musste, trägt westlich der Vierung einen Dachreiter, dessen Position direkt über dem Matthiasgrab auf das Wallfahrtsziel im Inneren der Kirche verweist.

In die **Stirnwände des Querhauses** wurden zu Beginn des 16. Jh. hohe dreibahnige Maßwerkfenster eingesetzt, dennoch ist die romanische Wandstruktur ablesbar. Die Wandflächen werden von Ecklisenen bzw. an der Südseite von einer Eckquaderung eingefasst. Zwei Fensterreihen sind übereinander angeordnet: In die Nordfassade waren unten drei Rundbogenfenster eingelassen, von denen die beiden äußeren erhalten sind. Darüber saßen zwei nachträglich verblendete Fenster, die im Vergleich zu den Fenstern darunter zur Mitte gerückt sind. An der Südseite sind die oberen Fenster weiter nach innen gerückt (Abb. S. 19). Über den Fenstern werden die Wände von einem System auffallend schlanker Lisenen, Rundbogenfriesen und Überfangbögen gegliedert. Auch hier sind Abweichungen zwischen Nord-

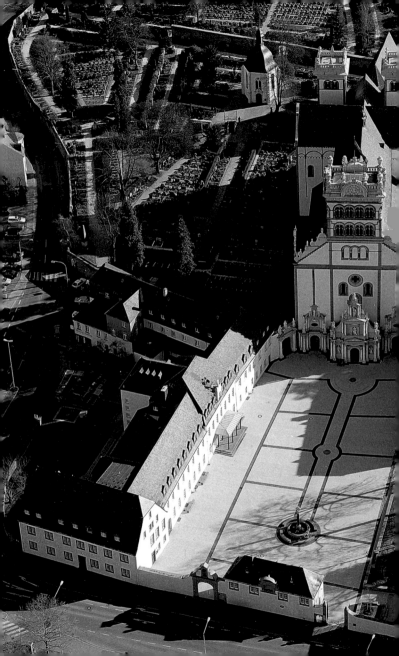

und Südseite feststellbar. Die Unstimmigkeiten setzen sich an den Seitenwänden der Querarme fort. So besitzen die gliedernden Bögen der Westwand des Nordarms nicht die gleiche Breite, so dass die äußere Bahn wesentlich schmaler ist. Infolgedessen sitzen die Fenster nicht in der Mittelachse der Bahnen. Die Abweichungen lassen nur den Schluss zu, dass Lisenen, Bogenfriese und Überfangbögen anfänglich nicht vorgesehen waren und erst nach 1131 hinzukamen. Die Annahme wird durch die Berichte von 1131 gestützt, wonach das Querhaus schon weit gediehen war. Dass zumindest die unteren Partien der Wände vom Egbert-Bau stammen, wie bisher vermutet, ist auch aus dieser Perspektive zu bezweifeln.

Auf den Kranzgesimsen sind Volutengiebel aufgesetzt, die in rundbogigen Abschlüssen enden. Die stilisierte Form und das profilierte Dachgesims, das jenem des Langhauses entspricht, legen die Annahme nahe, dass sie mit dem Dach um 1786/88 rekonstruiert wurden.

Die **Ostteile** bestehen aus dem Chorquadrat, den Chorflankentürmen und der polygonalen Apsis. Zwischen Querhaus und Türmen liegt an der Nordseite die romanische **Sakristei** mit der 1513 eingerichteten Reliquienkapelle an. An der Südseite schließt ein Bau vermutlich aus der ersten Hälfte des 12. Jh. die Lücke zwischen Kreuzgang und Ostchor.

Die **Chorflankentürme** stehen vom Querhaus abgerückt. Ihre unteren Geschosse enden über den Pultdächern der seitlichen Anbauten jeweils in dünnen Lisenen, Bogenfries und je zwei Überfangbögen, d.h. das Gliederungssystem des Querhauses setzt sich in gleicher Höhe fort. Das folgende Geschoss blieb an beiden Türmen ohne Gliederung. Das niedrigere Glockengeschoss darüber besitzt an jeder Seite je zwei Schallarkaden mit Doppelfenstern. Auf das ausladende Kranzgesims wurde 1786 eine Balustrade mit Vasen aufgesetzt.

Die Kompartimente der in Quadermauerwerk errichteten spätgotischen **Apsis** werden von abgestuften Strebepfeilern getrennt. Die rot gefassten Lanzettfenster besitzen drei Bahnen und werden von Maßwerkstegen horizontal geteilt. Wie am Querhaus rotiert das Fischblasenmaßwerk im abschließenden Spitzbogen.

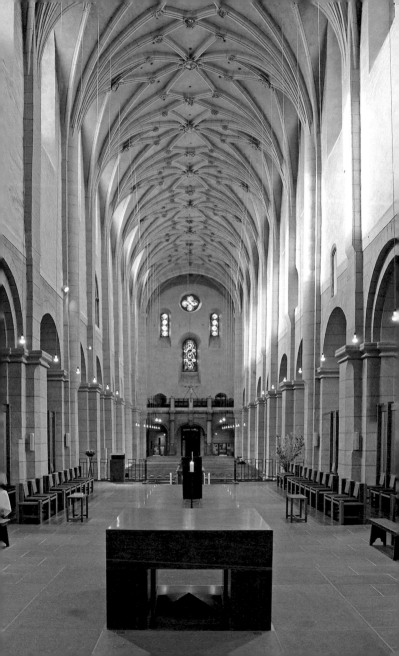

Das Innere

Im Inneren öffnet sich der Mittelteil des Westbaus in voller Höhe zum **Mittelschiff**, so dass faktisch ein zusätzliches, optisch abgetrenntes Mittelschiffjoch entstand. Das Netzgewölbe ist mit dem Gewölbe des Mittelschiffs Ende des 15. Jh. eingezogen worden. An den reliefierten **Schlusssteinen** sind Symbole und Personen dargestellt – u.a. die Hand Gottes, der hl. Matthias und Maria. 1699 ließ Abt Cyrillus Kersch die **Westempore** [5] in Renaissanceformen mit gotisierenden Rippengewölben errichten.

Die Pfeiler des Mittelschiffs weisen Basen und Kämpfer mit attischen Profilen auf. Nach dem spätgotischen Umbau steigen heute über jedem Pfeiler flache Wandvorlagen auf. Die einzige Ausnahme bildet das zweite Pfeilerpaar von Osten mit halbrunden Vorlagen und Löwenköpfen an den Basen, möglicherweise handelt es sich um die Reste eines ersten Langhausplans, der im Laufe des 12. Jh. nicht weiter verfolgt wurde. Über den gotischen Gebetslogen in der Süd- und den Resten einer romanischen Gebetsloge in der Nordwand ersetzen Spitzbogenfenster im Obergaden die ursprünglichen Rundbogenfenster. Durch eine heute vermauerte Tür in der Nordwand gelangte man auf eine ehemals vorhandene Schwalbennestorgel. Das Gewölbe ist in Form von acht großen Sternen angelegt, deren Schlusssteine Reliefs tragen. In der Mitte sind Heilige verbildlicht, die für die Abtei St. Matthias von besonderer Bedeutung sind: u.a. die hll. Eucharius, Matthias – dieser mit kniendem Stifter, wohl *Antonius Lewen* –, Valerius, Maternus und Agricius. Zwischen den Sternen tragen Engel Schilde. Die Schilde der beiden östlichen Engel zeigen das Wappen *Adelheid von Besslichs* und der beiden Erzbischöfe *Johann II.* und *Jakob II.* aus dem Geschlecht der *Markgrafen von Baden*. In beider Amtszeit fiel der Umbau der Klosterkirche, *Johann* war darüber hinaus dem Kloster besonders zugetan. Vermutlich indizieren die Wappen der genannten Persönlichkeiten eine finanzielle Beteiligung am Bau. Es folgen Symbole der Passion Christi, die »arma Christi«. Über den Fenstern sind Reliefs der zwölf Apostel und der vier Kirchenväter appliziert.

Die romanischen Kreuzgratgewölbe in den **Seitenschiffen** werden von Pilastern mit attischen Basen und Kämpfern getragen. Im 18. Jh.

▲ *Kämpfer im nördlichen Seitenschiff*

wurden die Grate mit Gipsstuckaturen und Apostelrundbildern ausgeschmückt.

Das schmucklose **Querhaus** wird heute von den spätgotischen Fenstern der Stirnseiten belichtet. Die **romanischen Kämpferkapitelle** der Vierung und des nördlichen Seitenschiffs [13] sind mit Blattwerk und figürlichen Darstellungen belegt, im Gegensatz zu jenen des Langhauses. An den Schlusssteinen des Gewölbes thront Gottvater, die Rechte erhoben, vor ihm das Lamm, umgeben von dem Engelschor und den 24 Ältesten (Abb. S. 29). Im nördlichen Querarm sind die Stammväter Israels und Propheten dargestellt, u. a. König David und Johannes Baptist. Im südlichen Querarm rahmen vier weibliche und männliche Märtyrer Maria mit dem Kind. Seitlich folgen die Darstellungen des Haupts Johannes' des Täufers und des Erzengels Michael.

Vom Querhaus gelangt man durch tonnengewölbte Verbindungsräume in die gerade endenden **Nebenapsiden** in den Chorflankentürmen. Während die südliche Seitenchorkapelle mit ihrem ursprünglichen Kreuzgewölbe in voller Höhe erhalten ist, sind auf der Nordseite

durch den spätgotischen Umbau zwei übereinanderliegende Teilräume entstanden: ein niedriger tonnengewölbter Kapellenraum im Erdgeschoss und darüber die **Kreuzkapelle** [22].

Der **Chor** blieb im Unterschied zum Mittelschiff ohne plastische Gliederung. Im Sterngewölbe sind wieder Schlusssteine mit Mattheiser Heiligen gezeigt, dazu am Chorhaupt Christus als Salvator Mundi gerahmt von den Aposteln Philippus und Johannes Evangelist. Das Gewölbe ruht auf Konsolen mit skulptierten Evangelistensymbolen und Kirchenvätern.

Die dreischiffige **Krypta** [12] zerfällt in vier Teile: Im Westen ist der Schrein mit Reliquien des Apostels in einer flach gedeckten Apsis gleichen Hülle mit modernen Vierkantstützen ausgestellt. Nach einem modernen Zwischenjoch in Beton folgen die drei aufrecht stehend erhaltenen Joche der Krypta Erzbischof *Egberts*. Der vierjochige Ostteil mit polygonaler Apsis entstand um 1510 unter Abt *Antonius Lewen*. Abgesehen von den überarbeiteten, flachen Kapitellen blieb die Wandgliederung der verkürzten frühromanischen Krypta ohne weiteren Eingriff. Die spätgotischen Joche sind längsrechteckig, die Kreuzrippengewölbe lasten auf Rundstützen mit hohen gekehlten Sockeln.

Ausstattung

Im Vergleich zu den in älteren Inventaren fassbaren Beständen ist die Ausstattung heute reduziert. Das Glasgemälde des **mittleren Chorfensters** [25], das um 1510–1514 von dem Mattheiser Priestermönch *Wilhelm von Münstereifel* zusammen mit dem Kölner Glasmaler *Leo* geschaffen wurde, ist als Einziges der spätgotischen Verglasung erhalten (Abb. S. 15). Dargestellt ist die Kreuzigung Christi. Unter dem Querbalken schwebende Engel fangen sein Blut in Kelchen auf. Links und rechts stehen Maria und Johannes Evangelist, zu Füßen des Kreuzes kniet Maria Magdalena. Das Bild, das stilistisch zur Kölner Glasmalerei gerechnet wird, ist eine der bedeutendsten erhaltenen Glasmalereien des Trierer Landes. Charakteristisch ist die Mischung spätgotischer Ornamente mit Formen der Renaissance. So stehen tradierte spätgotische Typen, wie Christus, Maria und Johannes, neben der in

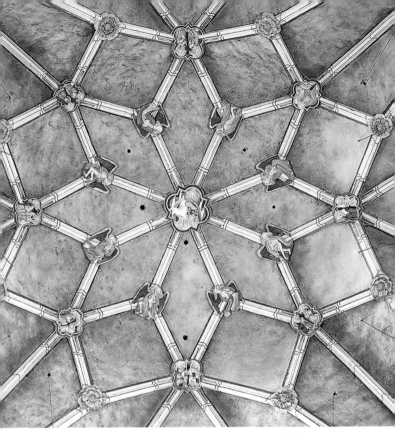

▲ *Spätgotisches Sterngewölbe in der Vierung, Ausschnitt*

reiche zeitgenössische Tracht gehüllten Maria Magdalena. Seitlich der Kreuzigung waren ursprünglich die Patrone der Abtei dargestellt. Die neuen, nach Entwurf von *Günter Grohs*, Wernigerode, 1994/95 geschaffenen Fenster orientieren sich in Farbigkeit und Thematik am spätmittelalterlichen Glasbild.

Die spätromanische **Chorschranke** [**24**] wurde in den 1960er Jahren in die Apsis versetzt. Entstanden ist eine dreiflügelige Anlage, so dass sich die beiden ursprünglich seitlichen Rundbogenportale heute nach

Osten öffnen. Die um 1230 datierte Schranke schloss den den Mönchen vorbehaltenen Chor seitlich gegen Querarme und Seitenschiffe ab. Sie hat im Sockelbereich umlaufende hochrechteckige Kassetten mit schwarzen Schieferplatten in profiliertem Rahmen. In der offenen Arkatur darüber tragen schwarze Säulchen skulpierte Kapitelle und Kleeblattbögen. Die Zwickel und der abschließende Fries sind mit Pflanzengebilden und Palmetten besetzt. Stilistisch wird die Mattheiser mit der Ostchorschranke des Trierer Doms verglichen.

Zur Ausstattung des Hochchors gehören auch großformatige **Barockgemälde** [23] über den Durchgängen zu den Seitenchören. Dargestellt ist der Tod des hl. Benedikt und seiner Schwester Scholastika.

Der Matthiasaltar ist gegenüber dem Langhaus um zwei Stufen erhöht. Davor steht die **Tumba des hl. Matthias** [11] mit der steinernen Liegeskulptur des Apostels, die um 1480 datiert wird. Im ersten Joch westlich der Vierung erhebt sich der um fünf Stufen erhöhte neue Mönchschor mit dem von *Franz Bernhard Weißhaar*, München, entworfenen Chorgestühl.

Die Verglasung der großen **Querhausfenster** entstand in den 1950er Jahren nach Entwurf von *Reinhard Heß*, Trier. Im nördlichen Querarm sind drei **Reliefs eines Matthiasaltars** [14] mit dem Monogramm *HTB* und der Jahreszahl *1563* in die Wand eingelassen, offenbar Arbeiten des *Hans Bildhauer* aus Trier. Die Sandsteinplatten zeigen Szenen aus dem Leben Matthiae. An gleichem Ort befindet sich auch ein **Relief** [17] mit der Darstellung des Martyriums des hl. Papstes Stephanus III. Das Thema legt die Vermutung nahe, dass es sich um das Hauptbild des ehemaligen barocken Hochaltares handelt, in dem Reliquien des Heiligen aufbewahrt wurden. Ebenfalls im Nordquerarm hängt die **Grabplatte des Abtes Martin Feiden** († 1673) [16], der Tote ist mit porträthaftem Antlitz wiedergegeben. Zur Gruppe der Grabplatten weltlicher Personen gehört die **Platte Hartrads von Schönecken** [15], der 1351 verstarb.

In der Kapelle des nördlichen Seitenchors wird das berühmte »**Mattheiser Gnadenbild**« [22] aufbewahrt. Maria ist als Schwangere dargestellt. Dem Barockbild, vermutlich aus der Zeit um 1700, sind ikonenhafte Elemente eigen, wie der Titel »Hagia Maria« nahelegt. Zu beiden

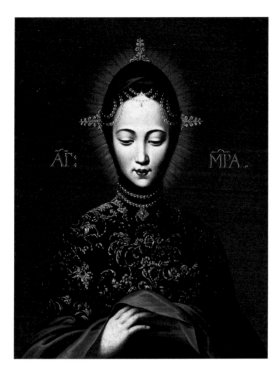

▲ *Mattheiser Gnadenbild, um 1700*

Seiten des Marienbilds sind Tafelbilder mit Szenen aus dem Leben der Muttergottes angebracht. Es sind Werke von *Willy Laros*, Trier, der sie 1907–09 für die Außenflügel eines neugotischen Altares nach Holzschnitten Albrecht Dürers schuf.

In die Wände des Südquerarms sind weitere Grabmonumente eingelassen, so die geschweifte **Platte des Abtes Modestus Manheim** († 1758) [**19**]. Die **Orgel** [**19**] entstand in der Orgelbauwerkstatt *Karl Schuke*, Berlin, im Jahr 1977. 39 klingende Register verteilen sich auf drei Manuale und ein Pedal.

Im Fenster der **Sakramentskapelle** des südlichen Seitenchors wurde 1995/96 der brennende Dornbusch nach Entwurf von *Robert Köck*,

Mainz, verbildlicht. Hervorzuheben ist eine weitere Platte der Altar- bzw. Chorschranke des Cyrillusbaus aus dem 5. Jh., die als **Antependium des Sakramentsaltars** [21] zweitverwendet ist.

Im Langhaus sind die beiden in den Seitenschiffen des zweiten Jochs von Westen stehenden **Altaraufsätze** [7] der Zeit um 1680 erwähnenswert. In die Sandsteinaufbauten sind Alabasterfiguren eingestellt, am rechten Altar der hl. Antonius Eremit, am linken Anna Selbdritt, beide mit Assistenzfiguren, unter anderem die hll. Benedikt und Scholastika. Der **Grabaltar für den kaiserlichen Geheimrat von Rottenfeldt** († 1665) [10], der aus der nicht mehr erhaltenen Maternuskapelle auf dem Friedhof stammt, steht im Westen des Südseitenschiffs. Auf zwei **Reliefs** wird die legendäre Aussendung der Trierer Gründerbischöfe Eucharius, Valerius und Maternus durch Petrus geschildert, daneben die Wiedererweckung des hl. Maternus. Vom Mobiliar beachtenswert sind vier reich geschnitzten **Rokoko-Beichtstühle** des Trierer Schreinermeister *Matthias Martin* aus der Zeit um 1770, von denen einer nach der anstehenden Restaurierung wieder im Seitenschiff aufgestellt wird.

Verschiedene Skulpturen sind isoliert aufgestellt, der ursprüngliche Kontext kann nicht mehr geklärt werden. Der **Kruzifix** [6] an der Empore wird allgemein in die Mitte des 14. Jh. datiert, möglicherweise ist der Kopf ergänzt. Von besonderer Qualität ist eine stehende Muttergottes mit Kind, die sogenannte »**Weintraubenmadonna**« [8], am fünften Pfeiler der Südseite, die um 1480 datiert wird. Die Holzskulptur schuf eine Trierer Werkstatt, ihre Fassung ist erneuert. Die **Figur des hl. Benedikt** [20] am südöstlichen Vierungspfeiler, ebenfalls aus Holz, entstand um 1500 in einer schwäbischen Werkstatt.

Neben dem Reliquienschrein des Apostels Matthias wird in der **Krypta** [12] die rekonstruierte Altar- oder Chorschranke der Kirche des Bischofs *Cyrill* aus der Zeit um 450/55 aufbewahrt. Im westlichen Joch des spätmittelalterlichen Teils stehen die Sarkophage der hll. Eucharius und Valerius, ebenfalls mit Chorschranke. Die zum Teil originalen Platten sind mit schuppenartig gemusterten Flachreliefs versehen.

Zur Ausstattung gehört schließlich das fünfstimmige **Glockengeläut** des Westturms, das die Gießerei *Mabilon & Co*, Saarburg, 1965 goß. Bedeutendstes Ausstattungsstück ist das berühmte **Kreuzreliquiar**,

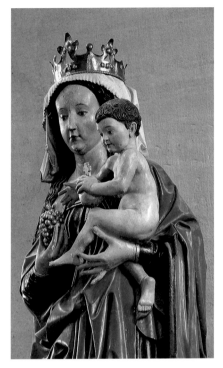

▲ *Weintraubenmadonna, um 1480*

das nur nach vorheriger Anmeldung besichtigt werden kann (Abb. S. 34/35). Um 1203/04 erbeutete Ritter *Heinrich von Ulmen* während des Vierten Kreuzzugs in Konstantinopel größere Kreuzpartikel. 1207 schenkte er Teile davon u.a. der Abtei St. Matthias. Die Reliquie ist in Form eines griechischen Kreuzes in die Vorderseite einer mit vergoldetem Silber und Kupfer, Emailarbeiten, Steinen und Perlen besetzten Holztafel eingelassen. Am oberen Kreuzbalken knien zwei silbergegossene und vergoldete Engel, die Weihrauchfässer schwenken. In der Mitte des äußeren Rahmens sitzt oben ein Onyxkameo mit dem Bildnis des Kaisers Tiberius, unten ist ein zweiter antiker Kameo mit Zeus und

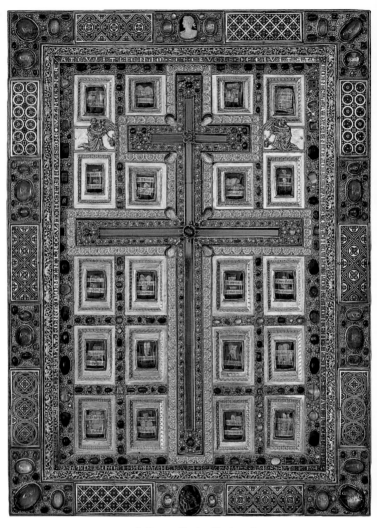

▲ *Kreuzreliquiar, Vorderseite*

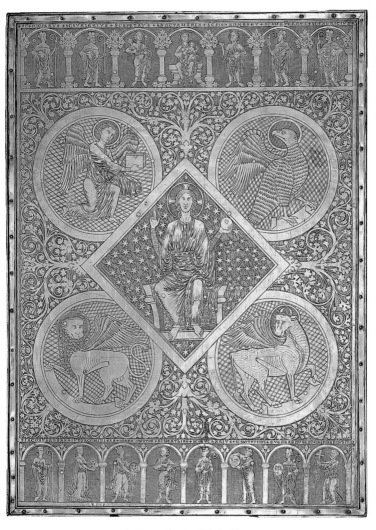

▲ *Kreuzreliquiar, Rückseite*

Ganymed aufgesetzt. Die Rückseite ist graviert. Dargestellt ist die Maiestas Domini: im Zentrum thront Christus, in den Diagonalen vier Kreise mit den Evangelistensymbolen. Das Bild wird von Arkaturen mit Heiligen und Stiftern eingefasst: oben die thronende Maria mit dem Knaben, umgeben vom Apostel Petrus (links) und von Johannes Evangelist, einem Mitpatron der Kirche, sowie Heiligen. Unten sind die Kirchenpatrone Matthias und Eucharius von Stiftern flankiert (Abb. auf der Umschlagklappe hinten).

Das Mattheiser Stück wurde bisher um 1220/22 datiert, jüngst um 1243/46. U.a. mit der Staurothek in Mettlach bildet es eine Gruppe Trierer Goldschmiedearbeiten. Ihre Technik geht zurück auf die Metallkunst des Maasgebiets. Motivische Übereinstimmungen belegen, dass man auch die byzantinische Staurothek des Limburger Domschatzes kannte, die der Ritter ebenfalls aus Konstantinopel mitgebracht hatte.

Kreuzgang und Kloster

An der Südseite der Kirche liegt der **Kreuzgang** mit ehemaligem Kapitelsaal, Refektorium und ehemaligem Dormitorium aus dem 13. Jh. sowie dem spätgotischen **Abtsbau** im Osten und dem unter Abt *Cyrillus Kersch* barockisierten Westflügel. Eine Besichtigung ist nur ausnahmsweise und nach vorheriger Anmeldung möglich. Ungewöhnlich ist, dass das Quadrum im Vergleich zu anderen Anlagen insgesamt nach Osten gerückt ist. Zudem hatte der heutige Kreuzgang einen Vorgänger, von dem Reste im Mauerwerk des Verbindungsbaus zwischen Chor und Nordflügel erhalten sind, die in die erste Hälfte des 12. Jh. datieren.

Der bestehende Kreuzgang, »eines der edelsten Werke der Frühgotik auf deutschem Boden« (*Georg Dehio*), wurde um 1220/40 errichtet. Begonnen wurde mit dem nur in Resten erhaltenen Nordflügel, in dem Hornkonsolen mit Kelchknospenkapitellen die Gewölbe trugen. Im Westflügel weist die südliche Hälfte Rippen mit Spitzbogenprofil auf. Am Südflügel lag ein einschiffiges, rippengewölbtes Sommerrefektorium an, das um 1400 einstürzte. Hier stand auch die zwischen 1519 und 1526 erbaute, heute verschwundene Brunnenhalle. Am Ostflügel, dem

Ostflügel des Kreuzgangs, um 1220/40 ▶

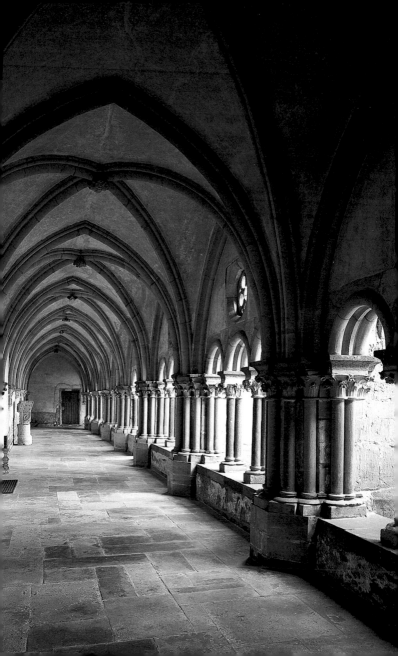

jüngsten Teil des 13. Jh., liegen der zweischiffige, längsrechteckige Kapitelsaal, der als Sakristei genutzt wird, und das fünfjochige, um 1730 barockisierte Refektorium an. Darüber erstreckt sich das dreischiffige Dormitorium, heute als Oratorium und Bibliothek genutzt.

Kapellen im Bering des Klosters

Auf dem Friedhof standen verschiedene Kapellen. Die zwischen 1242 und 1253 geweihte **Marienkapelle** entstand wohl am Ende der Arbeiten am Kreuzgang. Sie wurde 1809 bis auf vier Kompartimente des Westchors niedergelegt und 1975 als Totenkapelle mit altem Grundriss rekonstruiert. Das Maßwerk der originalen Lanzettbahnen steht in direkter Verbindung zur Trierer Liebfrauenkiche und zählt zu den bedeutendsten Zeugnissen der Frühgotik in Deutschland.

Die **Quirinuskapelle**, ein sechseckiger Zentralraum, wurde 1287 geweiht. 1637 wurden größere Fenster eingesetzt, das Gewölbe erneuert und die geschweifte Haube mit Laterne aufgesetzt. Abt *Martin Feiden* gab das Portal in Auftrag, erkennbar an seinem Wappen und der Jahreszahl 1664. Unter der Kapelle liegt die o.g. **Albanagruft** (Abb. S. 41), ein tonnengewölbter Raum mit Apsis. In der Mitte steht ein reliefierter römischer Sarkophag. Höchst selten sind die reichen Spuren originaler Farbfassung: Gelb, Rot, Grün, Blau und Schwarz. Am Sarkophagdeckel sind Porträts einer Verstorbenen und ihres Mannes skulptiert. Die Analyse der Reliefs und die Untersuchung der Gebeine des Ehepaars erbrachte, dass der Sarkophag erstmals um das Jahr 270 n. Chr. belegt wurde. Die Vermutung liegt nahe, dass es sich bei den Toten um die reiche Witwe *Albana* und ihren Gemahl handelt, in deren Haus sich mit Eucharius und Valerius die erste Christengemeinde in Trier versammelte.

Nebengebäude um den Freihof

Westlich der Kirche liegt der große **Freihof** eingefasst von verschiedenen mittelalterlichen und neuzeitlichen Gebäuden. Der Platz wird geprägt von dem modernen Brunnen mit Kreuz, aus dessen Fuß sich Wasser in die Schale ergießt. Das »**Pacelli-Kreuz**« erinnert an *Eugenio*

Quirinuskapelle mit Zugang zur Albanagruft ▶

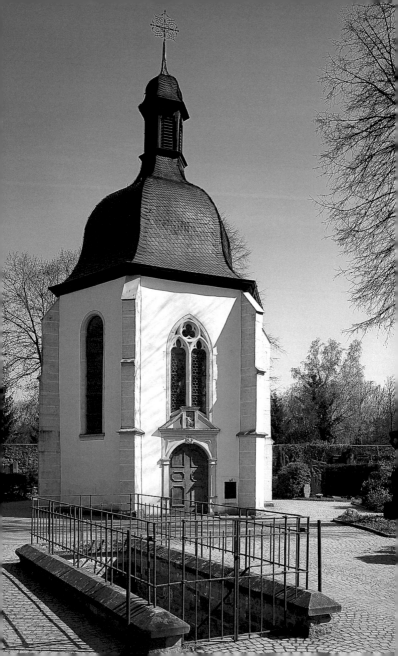

Pacelli, den späteren Papst Pius XII., der als Nuntius 1927 in Trier weilte und dessen Entscheidung im Jahre 1950 die Abtei ihre weitere Existenz verdankt. Aus diesem Grunde sind am Kapitell die Wappen der Abtei (Westseite), des Papstes Pius XII. (Ostseite), des Bistums (Südseite) und der Stadt Trier (Nordseite) dargestellt. An der Basis nennt eine Inschrift die beiden anderen großen europäischen Apostelgräber (Petrus in Rom und Jakobus in Santiago de Compostela) und gibt die Entfernungen an.

An der Nordseite des Freihofs steht die ehemalige, heute als Pfarrhaus genutzte **Pilgerherberge**, errichtet von Abt *Nikolaus Trinkeler* im zweiten Viertel des 17. Jh. Daneben standen das mittelalterliche Hospital des Klosters und die 1284 erstmals genannte Nikolauskapelle. Die noch 1794 von *Lothary* abgebildeten Bauten wurden 1807 niedergelegt (Abb. S. 2). Reste der Gebäude und einer 1878 errichteten Schule wurden 1922/23 in den bestehenden Putzbau integriert, der zunächst als »Übergangskloster« diente. Daher steht über dem Haupteingang des heute u. a. als Pfarrzentrum genutzten Gebäudes eine Figur des hl. Benedikt aus den 1920er Jahren.

An der Westseite des Hofs erhebt sich das **Torhaus**, ein Walmdachbau von 1717. Es wird Gerichtshaus genannt, da es bis 1802 Sitz der hohen und niederen Gerichtsbarkeit der Abtei war. Im Zwerchgiebel stehen die Figuren der drei älteren Klosterpatrone Eucharius, Valerius und Maternus. Zu beiden Seiten des Torbaus schließen Tore – eines aus der Zeit um 1700 – den Platz gegen die Straße ab.

Südlich davon schließt sich das sogenannte **Fischhaus** an (Abb. S. 42). Der quadratische Bau des 18. Jh. hat im Erdgeschoss ein steinernes Fischbecken. Der Putzbau wurde um 1830 zum Gartenhaus ausgebaut, dabei das Obergeschoss in frühen neugotisch-klassizistischen Formen umgestaltet. An der Südseite des Platzes steht das **Gästehaus der Abtei** mit der Pforte und dem Klosterladen, das 1957/1992 als Pendant zur Bebauung gegenüber gestaltet wurde.

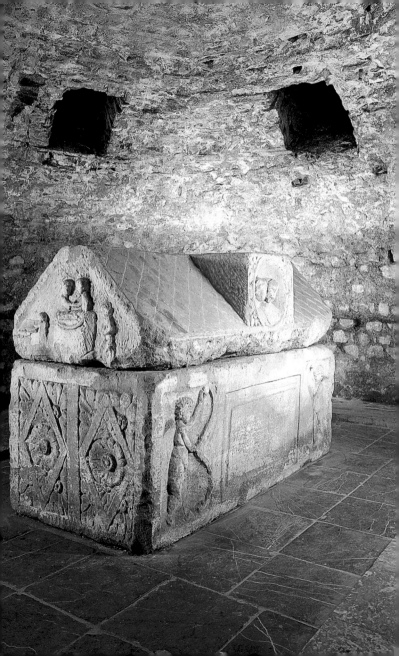

▲ *Fischhaus*

Literatur

Bunjes, H. / Irsch, N. / Kutzbach, F. u. a.: Die kirchlichen Denkmäler der Stadt Trier mit Ausnahme des Domes (Die Kunstdenkmäler der Rheinprovinz Bd. XIII.3), Düsseldorf 1938. – Cüppers, H.: Der bemalte Reliefsarkophag aus der Gruft unter der Quirinuskapelle auf dem Friedhof von St. Matthias, in: Trierer Zeitschrift 32/1969. – Kubach, H. E. / Verbeek, A.: Romanische Baukunst an Rhein und Maas, 4 Bde. Berlin 1976–89. – Jakobsen, W. u. a.: Vorromanischer Kirchenbau. Katalog der Denkmäler bis zum Anfang der Ottonen (Nachtragsband), München 1991. – Becker, P.: Die Benediktinerabtei St. Eucharius-St. Matthias vor Trier (Germania Sacra NF 34, 8), Berlin/New York 1996. – Clemens, L. / Wilhelm OSB, J. C.: Sankt Matthias und das südliche Gräberfeld, in: Kuhnen, H.-P. (Hg.): Das römische Trier (Führer zu archäologischen Denkmälern in Deutschland), Stuttgart 2001. – Sebald, E., Überlegung zur Bau- und Restaurierungsgeschichte der Abtei- und Pfarrkirche St. Eucharius-St. Matthias in Trier, in: Denkmalpflege in Rheinland-Pfalz 52–56/1997–2001. – Seepe-Breitner, A., Untersuchungen in der Krypta der Abteikirche St. Matthias in Trier. Ein Arbeitsbericht, in: Archiv für mittelrheinische Kirchengeschichte 56/2004. – Weber, W., Archäologische Untersuchungen im Westteil der Krypta, in: Archiv für mittelrheinische Kirchengeschichte 57/2005.

ISBN 9783422021549

9 783422 021549